世界文学名著连环画收藏本

红 与 黑 ①

原 著：[法] 司汤达

改 编：冯 源

绘 画：焦成根 王金石
　　　　莫高翔 陈志强

CNS | 湖南美术出版社

《红与黑》之一

　　故事发生在法国波旁王朝复辟时代。法国小镇维立叶尔锯木厂老板的小儿子于连，喜欢读书，却不善木匠活，常遭父亲打骂。于连聪明，能背诵拉丁文圣经，由西朗神父推荐给市长德·瑞那当家庭教师。于连渊博的学识、文雅的举止不但征服了三个小学生，而且也让市长的客人佩服，更令如同少女般纯洁的德·瑞那夫人心驰神往！然而，于连虽然看到了德·瑞那夫人对自己的偏爱，却更在意书籍带来的欢乐！春天到来的时候，市长全家搬到远离城市的乡村。一晚他们在聊天时，于连的手偶然碰到夫人的臂膀，使他燃起了向上流社会挑战的热情……

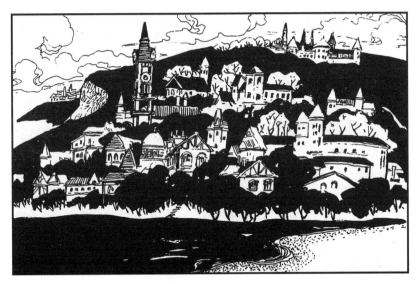

1. 维立叶尔市是法国某省最美的小城之一。它依山傍水，绿色的山坡呈斜面，茂密浓郁的栗树掩映着一幢幢白墙红瓦的尖顶房屋。

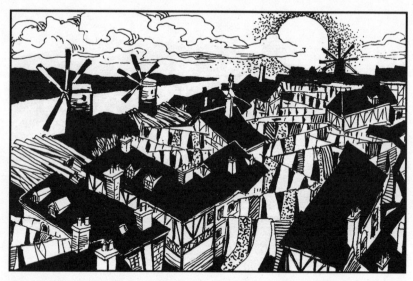

2. 滔滔的杜河日夜奔流不息。利用这儿的水利条件，城里建起了无数简便的锯木厂，同时，印花布料的生产也使这个城市繁荣富足。

3. 德·瑞那市长的制钉厂却大煞风景，20把铁锤一起一落，把街道都震动了。厂子的利润却使他修建了美丽的花园和华丽的住宅。

4．他的府第衬着远山的黛色，让人赏心悦目，暂时忘记了这个城中隐隐嗅到的唯利是图的铜臭。

5．在这里，谁家花园的层数多，谁就受到尊敬。德·瑞那市长不断扩建花园，花园的各层平台由护堤支撑，一层层直达河岸。

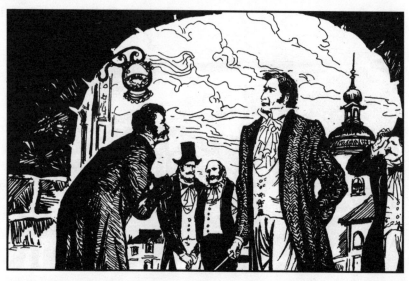

6. 市长的头发灰白，宽额鹰鼻。他彬彬有礼、严肃端正的神色使人觉得这位乡村市长既尊贵又和蔼。可用不了多久，你就会发现他盛气凌人的自负、愚不可及的褊狭，他唯一的本事就是只知讨债，不愿还债。

7. 他任职以来唯一的政绩是在杜河岸边百步高的山坡上修筑了一条
"忠义大道"。"忠义大道"犹如他赢得的一枚十字勋章，这项公益事
业使他美名远播。

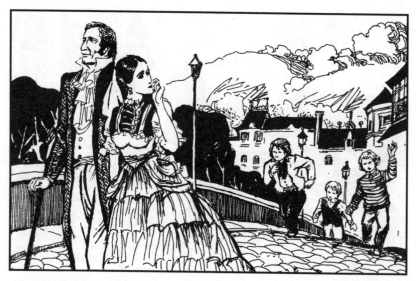

8. 傍晚，他让妻子挽着他在"忠义大道"上散步。德·瑞那夫人一边听着丈夫神情严肃的谈话，一边提心吊胆地关注着她的三个嬉戏的男孩子。

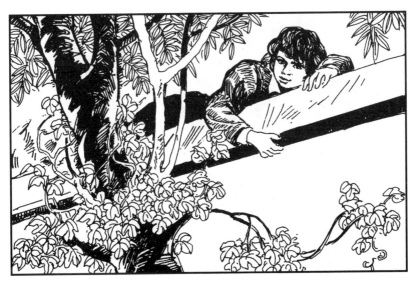

9．他们的大孩子阿道夫才11岁，常常走近胸墙。这一次他要爬上去。德·瑞那夫人温柔地喊出了他的名字。阿道夫放弃了他野心勃勃的打算。

10. 没过多久，他们的第二个儿子不但爬上墙去，而且在比下面
葡萄园高出两丈的挡土胸墙上奔跑。

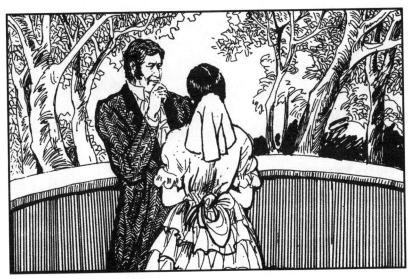

11. 德·瑞那夫人用温和的声音阻止儿子做这个危险的动作。这使市长想起了很久以前,西朗教士曾向他推荐过老木匠索雷尔的儿子于连做家庭教师的事。

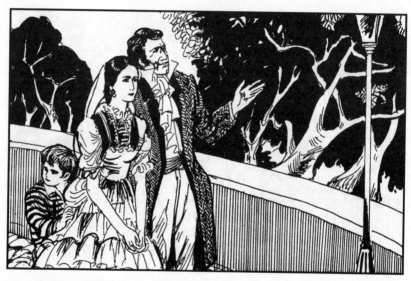

12. 他决定明天就去把于连请来，说："我要让人们看见我的孩子们由家庭教师领着规规矩矩地散步。为了我们的地位，这笔钱可不能省。"在他看来，孩子的教育还是次要的，重要的是与贫民寄养所所长哇列诺争个高低。

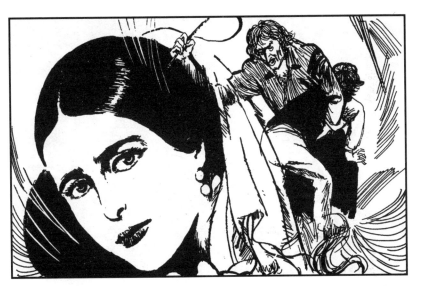

13. 夫人怕极了。孩子们向来由她亲自照料。她想象着一个蓬头垢面，粗野不堪的陌生人将要生活在她可爱的孩子们中间，儿子们将从她的卧室搬出去与教师同住，为了该死的拉丁文，说不定美丽的小天使们还要挨鞭子。

14. 第二天早上6点钟，市长先生就往索雷尔老爹的锯木厂走去。他边走边想：哇列诺这个脑子一刻也不休息的人，很可能会有跟我一样的想法，把他从我这儿抢走。……我得抓紧才行。

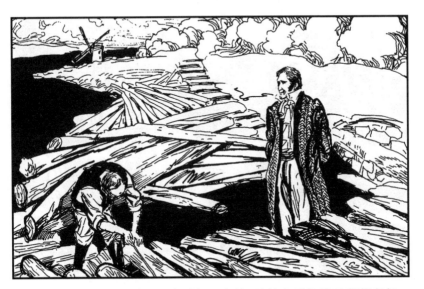

15. 德·瑞那远远地看见了索雷尔。高约6尺的索雷尔从天蒙蒙亮起，就在忙着丈量堆放在杜河边纤道上的木材。木材违章地堵塞了道路，所以他看见市长走近，似乎不太高兴。

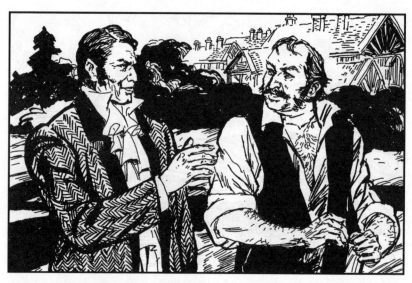

16. 德·瑞那先生来到老木匠索雷尔身旁，说明来意。老木匠实在不明白堂堂的市长出300法郎一年，把他的废物儿子弄去有什么用。

17. 甩掉这个被他厌弃的包袱他求之不得！但他掩饰住惊喜，故意装出淡漠的样子，想敲市长一笔。他的犹豫使市长疑心哇列诺也来请过于连了，更急于说定。

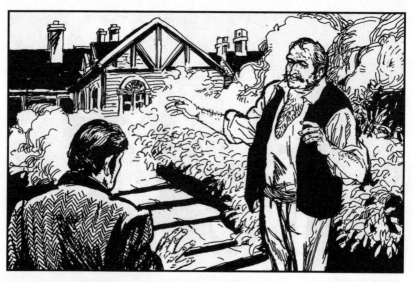

18. 索雷尔老爹诡计多端，固执地拒绝了市长先生，说需要征求儿子的意见。

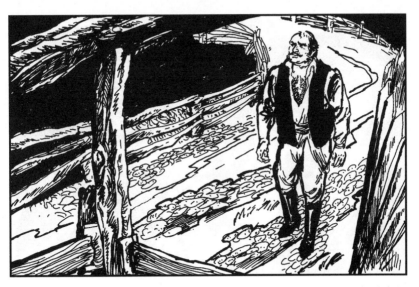

19. 市长走后，老汉到河边水力锯木厂去找于连。水力锯木厂由溪边的一座敞棚构成，架在4根粗木柱子上的屋架支着棚顶。

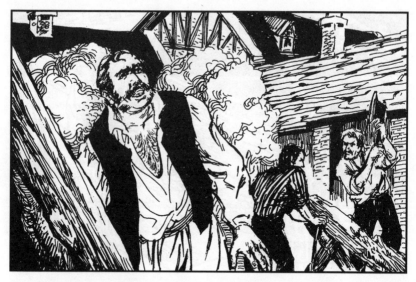

20. 他走到他的工厂跟前，用洪亮的声音叫于连，却没有人应声。他只看见他那两个巨人般的儿子，正在用斧子把枞树树干劈方正，然后送到锯子那儿去。

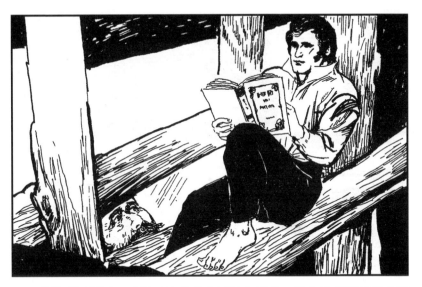

21. 他找到厂棚里，看见于连正骑在屋梁上读书，根本没有照看带动锯子的机械运转。顿时，他火冒三丈，气不打一处来。

22．于连是个十八九岁的纤弱少年。他的仪表与众不同，高直的鼻梁，苍白的脸色，大而黑的眼睛时而射出深思的哲人般的光辉。

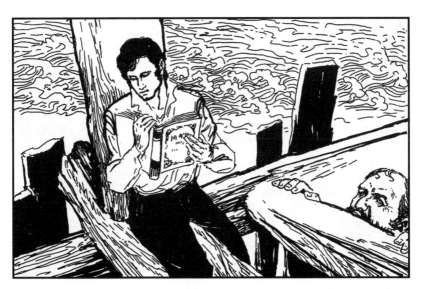

23. 这个瘦高的孩子一点儿也不像他两个粗壮的哥哥，他做不动力气活儿。幼年时，大家总以为他养不活，即使活了也是个废物，全家人都厌弃他。索雷尔常当着众人的面打他，他也恨家里的每一个人。

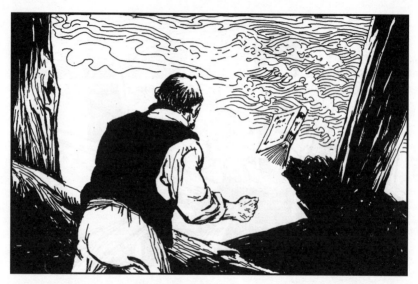

24. 老汉不识字，平生最恨的便是读书。他跳上支撑棚顶的横梁，一拳把书打到了河里。

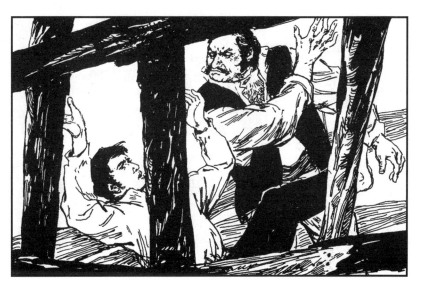

25. 还没等于连反应过来，索雷尔又是一巴掌，打在于连的头上，猛烈的打击使于连失去了平衡。

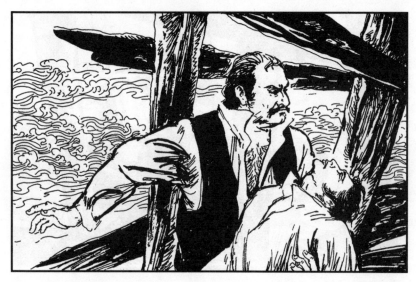

26．正在于连往下跌的时候，索雷尔老爹一把抓住了他的衣服，他才没跌到运转的机器中送命。"懒鬼，要你看着锯子，你却读这没用的书。"

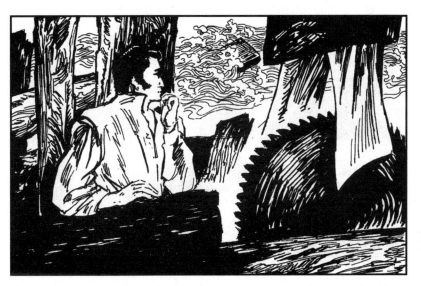

27. 于连被打得满脸鲜血，头昏眼花。他全然不顾伤痛，赶忙来到锯子旁边他的岗位上，眼泪汪汪地看着他心爱的书随水漂走。

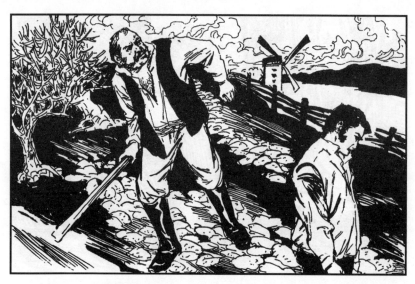

28．老头儿用一根棍子赶牲口般敲打着于连的肩膀赶他回家，使这个少年提心吊胆。

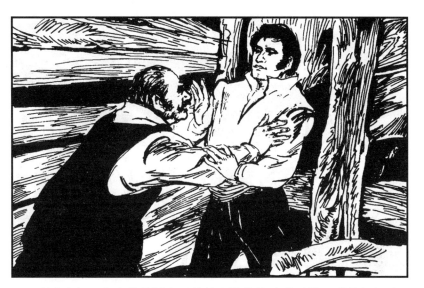

29. 刚进家门，老头儿就抓牢了他的肩膀使他动弹不得："说老实话，你是怎么认识德·瑞那夫人的？"他认为他的儿子一定与夫人有什么暧昧关系，所以夫人才会怂恿丈夫来请这废物。

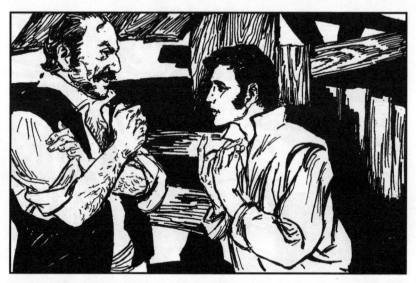

30. 于连黑色的大眼睛满含泪水："我从没跟她说过话，只是在礼拜堂里远远地望见过她。"同时，他还装出那么一点伪善的表情，他认为这样可以避免再挨巴掌。

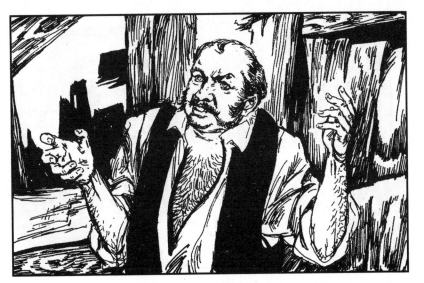

31. 老汉邪恶地说："这里面肯定有花样，我才不知道你的事呢！少一个人吃饭总是好事。多年来我垫钱供你吃穿，你还没付养育费呢！收拾你的破烂，你要成为市长少爷的家庭教师了。"

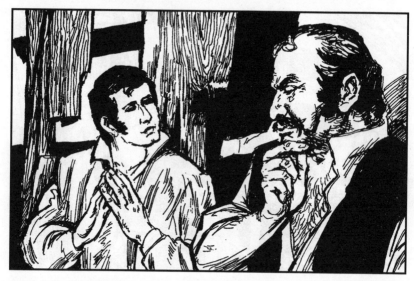

32. "我可不愿做奴仆，我在他家与谁同桌吃饭？"于连无权决定自己的命运，但是，如果去一个与仆人同桌吃饭的地方，他就要逃跑。索雷尔被问住了，他离开于连，去找另外两个儿子商量。

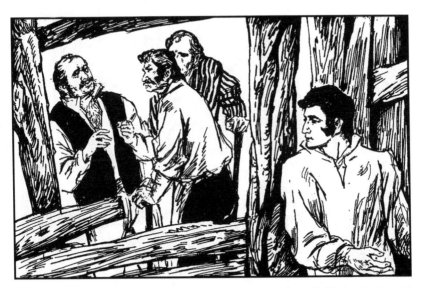

33. 一会儿，于连看见父亲和两个哥哥各人倚着各人的斧子，聚在一起商量。但他们说些什么呢？他猜测不出来，为避免被发现，他站到锯子的另一边去了。

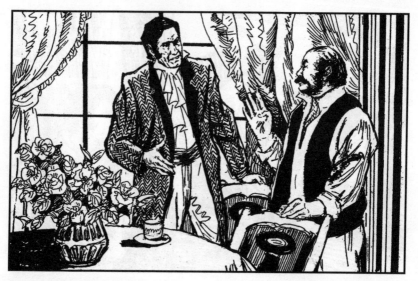

34. 第二天，索雷尔向德·瑞那先生提出了千百个纠缠不清的条件，靠着狡猾的冷静，讨价还价地把300法郎一年的薪俸提高到了400法郎，市长还答应于连与主人一起用餐。

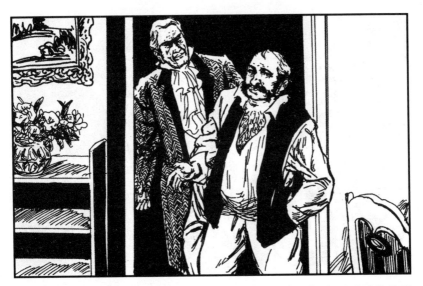

35. 索雷尔看出市长急于求成，他越来越吹毛求疵，提出要看看他儿子睡觉的地方。德·瑞那先生只得带他去看。

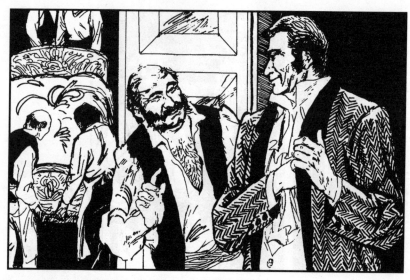

36. 这是一间布置得十分整洁的大房间，几个仆人正忙着把三个孩子的床搬进去。索雷尔得到启发，口气坚决地要求让他看可能给儿子穿的衣服。德·瑞那立刻拿出100法郎，给于连定做礼服。

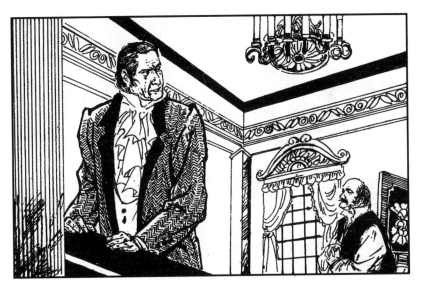

37. 最后，老汉还想代领于连的工资，直到市长怒气冲冲地拒绝了他，他觉得再不适可而止，好事就要弄砸，才行了一个礼，辞别市长先生，说："我这就把我儿子送到城堡里来。"

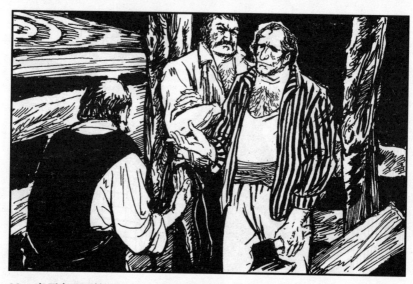

38．索雷尔回到锯木厂找于连，但没有找到。他问两个儿子，他们也不知弟弟到哪里去了。

39．原来于连对于可能发生的事充满疑虑，半夜里就带着他的书和村里老军医送给他的十字勋章，来到木材商人富凯家里。富凯年轻而讲义气，是于连最要好的朋友。

40. 村里的老军医是他忘年的朋友。于连跟他学习拉丁文和历史，他讲述的历史是法国大革命时期他跟随拿破仑在意大利参加过的辉煌战役。他反对王室、攻击贵族制度。临死前，他把自己的十字勋章和许多拉丁文书籍赠给了于连。

41. 于连的内心世界是由他最喜欢的三本书构成的。卢梭的《忏悔录》中对不平等制度的反抗和"主权在民"的思想给他以极大影响。所以，他为了前程可以忍受种种艰辛，却不能容忍被当做奴仆看待。

42. 此外，拿破仑由一个下级军官一跃而成为国家元首的经历，引起他跃跃欲试的野心。

43. 他整个身心沉浸于这三本书中，耳旁仿佛回荡着老军医的战争故事。他面对维立叶尔，心里在呼喊："投军去！"他热血沸腾，耳朵在听，眼睛却迸发出火花。

44. 于连的另一个老师是西朗教士，他已80岁了，但身体健壮，性格刚强。他在本地五六十年了，德高望重。他对于连的教育是比较随意的，养成了于连正确理解事物的能力。

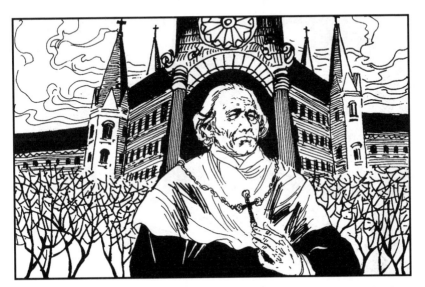

45. 最近，他在巴黎来的先生面前揭了城市的疮疤，触怒了权贵。德·瑞那先生和贫民寄养所所长哇列诺的斥骂使他难以忍受，这位好教士终于被免了职。

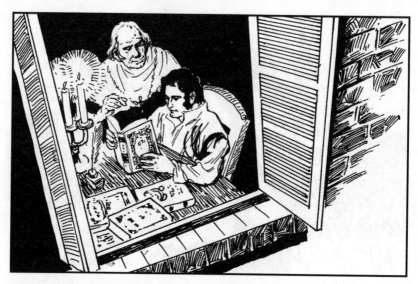

46. 为了博取西朗的信任，于连背下了整部拉丁文《新约全书》和《教皇传》。他惊人的记忆力和顽强学习的毅力，使善良的老教士愿意日以继夜地教他神学。

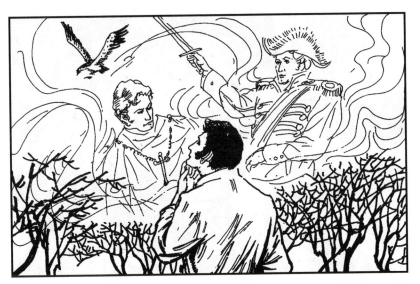

47．在两位老师的教育下，于连很早就在两种前途之间反复选择：要么投军，出生入死地建立功勋，穿上红色的将军服；要么做一个神职人员，穿上黑色道袍，争取爬上显赫的、年俸10万的主教位置。

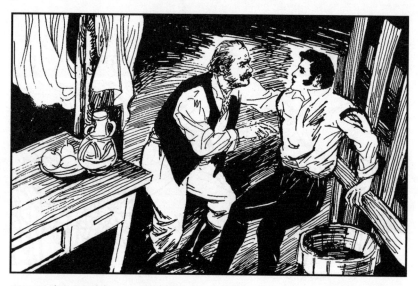

48. 于连一回到家，索雷尔就冲儿子叫道："该死的懒鬼！还不赶快给我到市长先生家里去！"于连没有挨打，感到很奇怪，赶紧动身。

49. 逃也似的离开了这个冰冷的家，直到他那可怕的父亲看不到他了，他才放慢了脚步。谁能料到呢？市长先生有权让河水改道，他的一个偶然的虚荣念头也能改变这个少年的一生。

50. 于连来到德·瑞那先生的门前，不由得感到一阵无法克服的胆怯。铁栅栏门开着，他觉得它非常气派。但他必须进去。

51. 于连鼓起勇气，走近市长先生家的大门。他刚走到大门口，抬头发现德·瑞那夫人正迎面走来，他不由得停了下来，不知是拉门铃好呢还是不拉好。

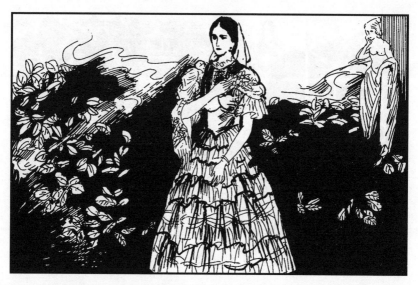

52. 德·瑞那夫人是个风姿绰约的美人儿，她是她富有的姑母的继承人，生活优越，无忧无虑，娴雅朴实而又富于同情心，从不挑剔仆人。

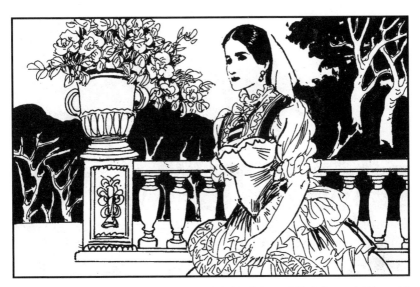

53．她天真纯洁，没受到巴黎上流社会的熏陶，对什么都一无所知。她对丈夫的日常事务漠不关心，又毫不虚荣，对时装也不感兴趣。

54. 她喜欢避开热闹的社交场合，单独一人在花园散步倒会令她觉得内心丰富而充实。只要一离开她那严厉古板的丈夫的眼睛，她就如鸟儿般活泼快乐。

55．这天，她在最自然的态度下看见了花园大门外的于连。她以为他是来求市长先生帮忙的年轻农民，他那畏怯的模样引起了她的同情，便朝大门走过去。

56. 她看见他孩子气白嫩的脸颊上的泪痕，简单清洁的衣衫，温柔动人的黑色大眼睛，带点女性味的羞态，这一切，都使夫人怦然心动。她问道："您有事吗？"

57. 这个询问把于连吓了一跳，当他看见一双温柔美丽的眸子时，立刻被这个鲜艳明丽的女子所吸引，被她的亲切所感动。他拭去泪水低声说："我是来当家庭教师的。"

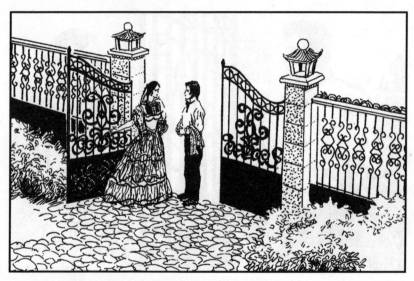

58. 夫人呆住了，他们彼此凝视着，半天没有说话。于连苍白的脸上起了红晕，夫人忍不住笑了，心中涌起难以名状的喜悦，为于连打开了大门。

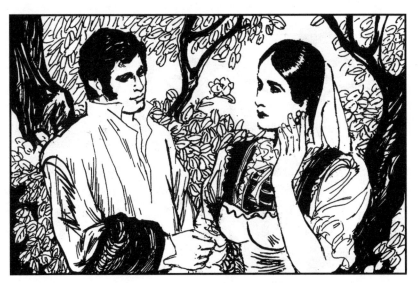

59. 眼前这个纤弱文秀的少年与自己想象中虐待孩子的家庭教师怎么也联系不上，她感到幸福。他唤起了她超越等级的纯洁亲切的情绪，对孩子的担心消失了。她大胆地问他："先生，您骂起孩子来不厉害吧？"

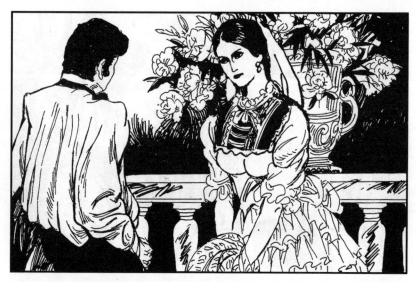

60. "我为什么要骂他们？"他惊奇地问道。第一次听见一个衣着华丽的女人用温和的口吻称他为"先生"，这是他做梦也想不到的。他小时候认为一个美丽高贵的女人是不会降格与他说话的。

61. 夫人低声恳求他："孩子们刚开始可能对功课不熟悉，您不会打他们吧？我丈夫有一次轻轻打了我的大儿子一下，他病了一个星期呢！"

62. 于连柔声说："别担心，夫人，我会听从您的吩咐的。"同时他想："有钱人的孩子多么脆弱，就在昨天，我的父亲还打了我呢！"

63. 夫人终于放心了，这才意识到自己已走到大门边来了，而且单独面对一个只穿衬衣的青年男子，她有些不好意思地说道："请进吧，先生。"

64. 市长家华丽的房间和豪华的摆设使于连局促不安，这模样在夫人眼里更显得可爱动人。"他哪里像个严厉的教师！"她一边这样想一边问于连："您真的懂拉丁文吗？"

65．这句有伤自尊的话破坏了于连的好感觉，他生硬地说："我懂的拉丁文不比教士们差，甚至还超过他们呢！"他俊美柔弱的脸上显出冷酷可怕的神色，让夫人暗暗吃惊。

66．她试图消除他的敌意："先生，我还不知道您的名字呢！""我叫于连·索雷尔，这是我第一次到陌生人家里，所以有点紧张。如果我有什么失礼之处，我预先请您原谅。"

67. 他开始仔细欣赏夫人天然的风韵和温柔的性格之间的和谐美。他暗自诧异道:"这简直是个20岁的少女。"他非常想吻一下她洁白的手。

68. 他鼓起勇气，在回答夫人的一个问询时，以一个突然的大胆动作，拿起那只光洁细腻的手放到了自己的唇边。她大吃一惊，来不及有任何反应，整个胳膊裸露在披肩的外面。

69．几分钟后，她才意识到自己早就对这种冒昧的举动生气了。但她善良懦弱的天性使她实在发不出脾气来，而且不习惯严厉地对待别人。

70. 听见他们的说话声，德·瑞那先生从房里走了出来，打量着于连说："在您和孩子见面以前，我要和您谈谈。从今以后，您不能再与您的亲友见面，您这样身穿短服让孩子们看见多不体面。"

71. 市长先生拿出自己的一件礼服，递给于连说："穿上这一件，然后我们一起到呢绒商杜朗先生的铺子里去，你需要穿一套黑色的礼服。"

72．一小时以后，德·瑞那带着穿着全新黑礼服的于连回来了。于连看见夫人还坐在原来的地方，神情冷冰冰的，知道她还在为他胆敢吻她的手生气。

73. 于连穿着这身新衣服感到很不自在，请求德·瑞那先生准许他回房去单独待一会儿。德·瑞那同意了。于连忙朝他的卧室而去。

74. 孩子们得知家庭教师来到，一齐来找母亲，向她提出了许许多多的问题。

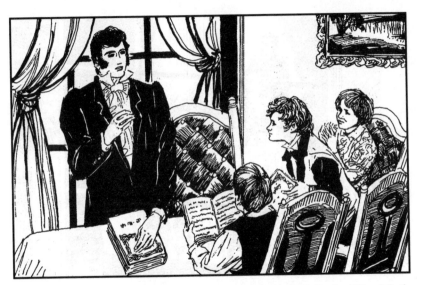

75. 一小时后，于连回到客厅里。他被介绍给孩子们后，说："先生们，你们将要跟我学习拉丁文的圣经。这是你们的行为准绳，你们要会背诵。现在，你们可以先考考我的功课。"

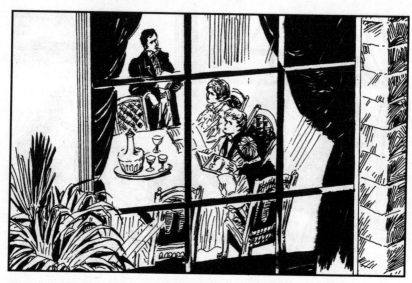

76. 最大的阿道夫和最小的司达尼分别拿起《圣经》，随手翻开一页，读出开头的一个词。

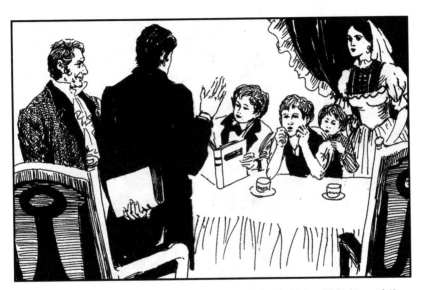

77. 于连流畅地背诵全篇，他说起拉丁文来与说法语一样轻松。对此，孩子们钦羡极了，德·瑞那夫人也感到非常惊奇。

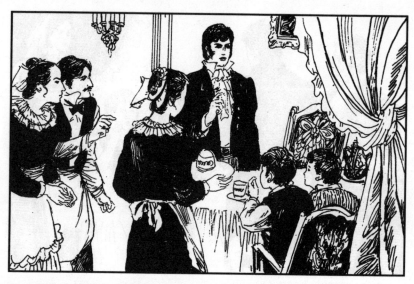

78. 男仆女婢都来看热闹，他们叽叽呱呱地赞叹道："天啊！这个小教士多漂亮啊！"

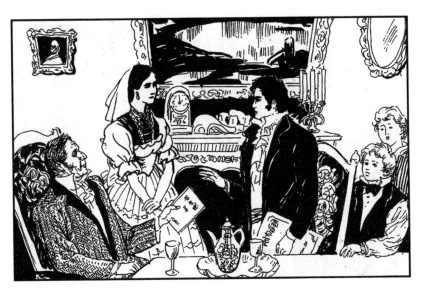

79. 德·瑞那先生的自尊心受到了威胁，他搜索枯肠，终于念出一句贺杜斯的诗。于连懂的拉丁文只限于《圣经》，他巧妙地答道："我打算献身的圣职不允许我念这样世俗诗人的作品。"

80. 德·瑞那把诗讲给孩子们听。但孩子们已对于连钦佩到五体投地的地步，对父亲说的话一点也不注意，一个个眼睛都望着于连。

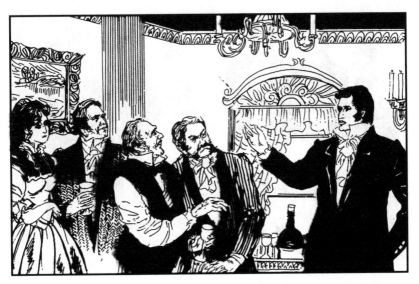

81. 凑巧的是，哇列诺和区长正好前来拜访，于连的表现十分出色。

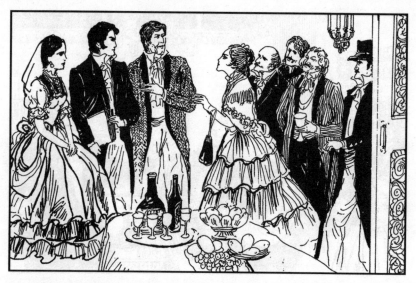

82. 接着，全市的熟人都来到市长家，为的是目睹于连的风采。仆人们也都按吩咐尊称他为"先生"。

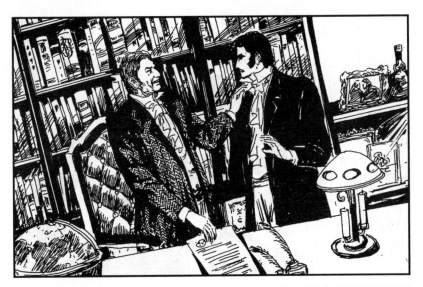

83. 虚荣的德·瑞那为自己的眼力而得意，这个体面的家庭教师给他露脸了。他又担心会有人把于连抢走，提出签订一份为期两年的合同。于连说："一份合同让我受到约束，这不平等，我拒绝。"

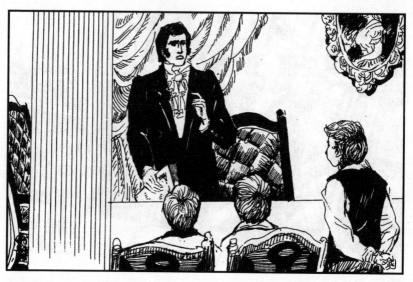

84. 于连虽然并不爱这三个孩子，但教孩子们的功课却非常尽职，是个正直静穆的好教师。

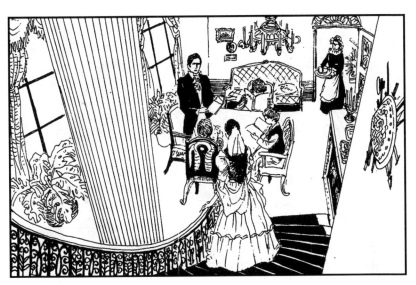

85．孩子们衷心敬爱他，全家人也都喜欢他，他给这个沉闷的家庭带来了生气。

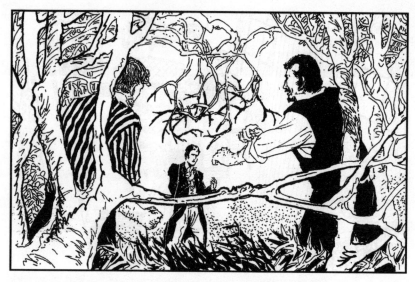

86. 圣路易节前几天，于连独自在美丽的小森林里漫步，他看见他的两个哥哥从一条荒僻的小路走来。他想避开他们却来不及了。

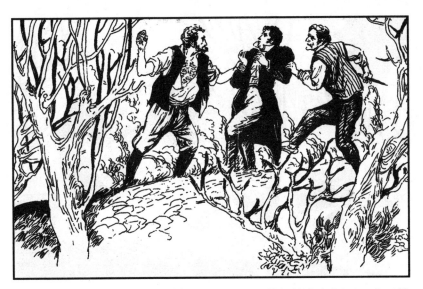

87. 一见自己的弟弟衣着华丽，仪表斯文，他们简直气坏了。出于嫉妒，他们揪住于连猛打，打得他头破血流，晕厥过去。

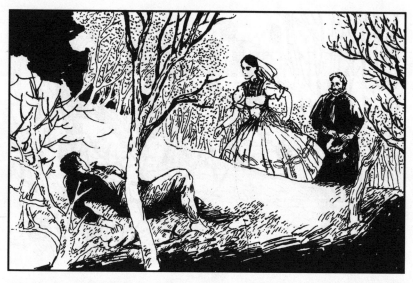

88. 这时，也在小树林与哇列诺一起散步的德·瑞那夫人看到了直挺挺躺在地上的于连，大惊失色地跑了过去。

89．她痛心和怜悯的模样使哇列诺妒火中烧。他曾经钟情于夫人，作过种种的挑逗，但他的野性使天性柔弱的夫人害怕。

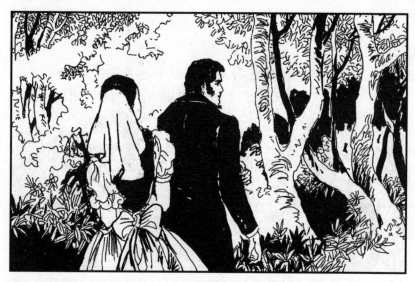

90. 她帮助于连站了起来，于连虽然欣赏夫人的美貌，却又时时提防这危险的美丽会诱惑他干出不利于自己前程的事来。他尽量避免与她说话，希望她忘记他最初那热情的吻。

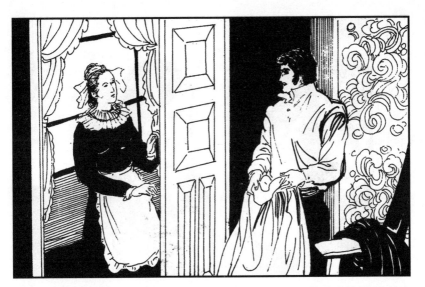

91. 他们回到家里。于连换下弄脏了的内衣，托夫人的贴身女仆爱利沙送到外面去洗。于连的内衣少得可怜，只能即换即洗。爱利沙十分乐意帮助于连，她已悄悄地爱上了于连。

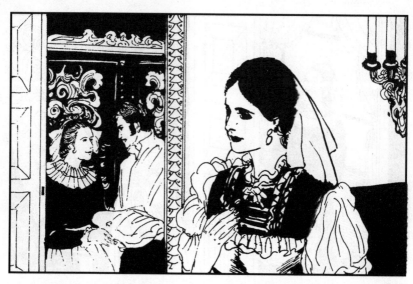

92. 夫人听见女仆爱利沙与于连的对话，大受感动。于连的贫穷与骄傲扰乱了她的心，使她处于两难的境地。

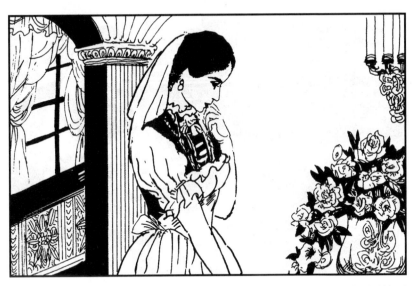

93. 她想帮助他，又怕伤他的自尊。她非常矛盾，甚至私下里因同情而流泪。

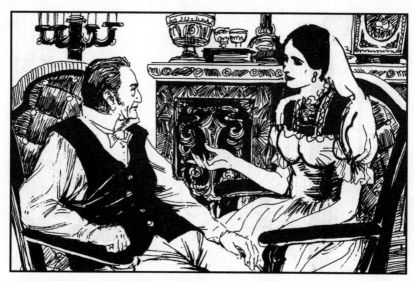

94. 她请求丈夫给于连添些换洗衣物。德·瑞那不以为然，他觉得仆人干得好的时候没有这个必要，消极怠工时倒应该赏点东西，鼓励他效忠主人。

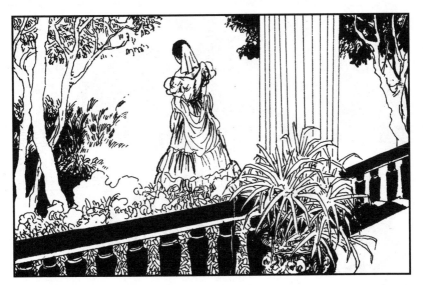

95. 她似乎这才注意到丈夫的吝啬，并且奉行如此可鄙的处世准则。他似乎与哇列诺那样的人完全一样，除了权势与金钱外，对一切的反应都很迟钝。她离开丈夫，闷闷不乐地向花园走去。

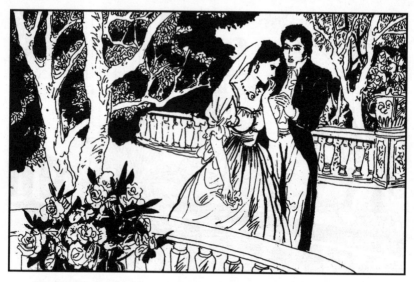

96. 恰巧于连迎面走来，他发现夫人在伤心流泪，关切地问："啊！夫人，您遇到什么不幸吗？""没有，我的朋友，"她回答说，"请您叫上孩子，咱们去散散步。"

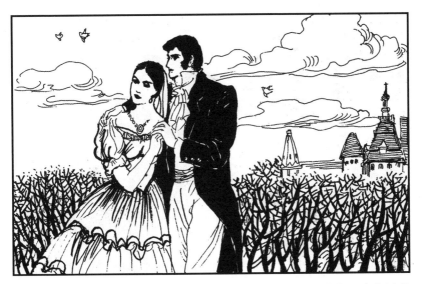

97. 散步时，她不自觉地挽住于连的胳膊，紧紧地依偎着他，脸上泛着红潮。他已注意到，她今天称他为朋友，而不称先生，这还是第一次。

98. 夫人放慢脚步，怯生生地垂下眼睛对于连说："在您的教育下，孩子们很有进步。因此，我想请您接受几个金路易，买几件衬衣。这点小礼物只是我的一点谢意，请别告诉我的丈夫。"

99. 于连生气地挺直了身子，眼睛闪闪发光地瞪视着夫人，无比傲慢地拒绝说："我出身贫贱，可并不卑鄙。我已领了应得的薪金，如果我瞒着您丈夫接受您的馈赠，那我与一个仆人有什么两样？"

100. 她骇得脸色苍白，周身震颤，出于对他的敬重，无言地承受了他的叱责，努力平息他的怒气。可是，他认为有钱人总是侮辱了人再狡猾地弥补。直到散步结束，两人谁也没能使中断的谈话恢复。

101. 夫人万分委屈，忍不住把这事儿告诉了丈夫。德·瑞那先生大受刺激，训斥她道："你怎么能容忍一个奴仆拒绝主人的恩赐？"

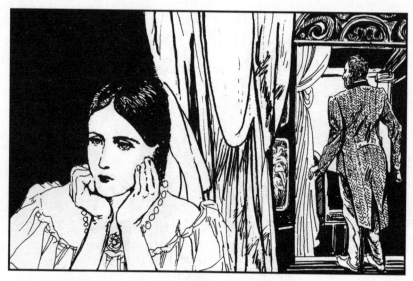

102. "您不该用'奴仆'这个字眼。"夫人抗议道。"所有拿我钱的人都是我的奴仆。为了挽回尊严，我现在就去给他100法郎，他必须接受！"德·瑞那说着，气势汹汹地走出了房间。

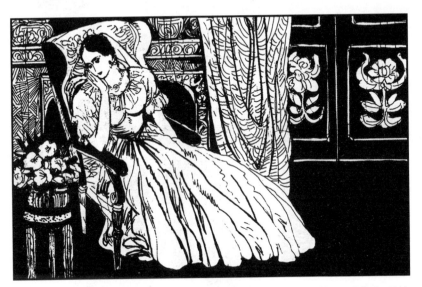

103. 看到这个结果，她痛苦地瘫倒在椅子上，想："他又要伤害于连了，全是我的错，我为什么要告诉他呢？"她因不能阻止丈夫而怨恨不已。

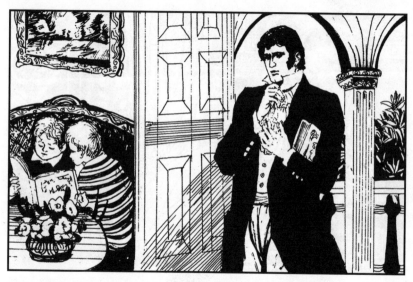

104. 于连被强迫接受赏赐，气得脸色铁青。他辛酸地想："她是这儿的主人，我不过是雇来教书的。"他熄灭了一切柔情，滋生出新的恨意，赶紧走回孩子们的房间。

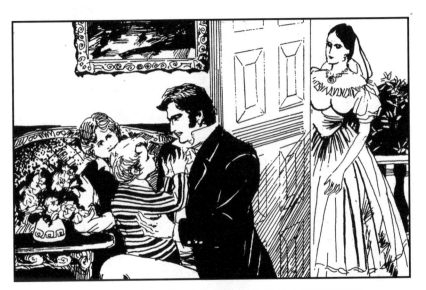

105. 他最喜欢的小司达尼对他的敬爱使他痛苦的心平静了下来。

106. 夫人千方百计弥补自己无意中对于连的伤害。她以从未有过的勇气挽着于连来到一家自由党人的书店，想借孩子的名义选购于连渴望读到的书。

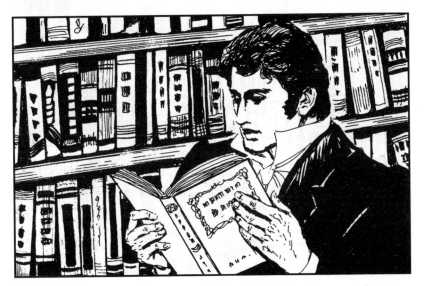

107. 于连忘记了所受的屈辱，沉醉在丰富的书册中。

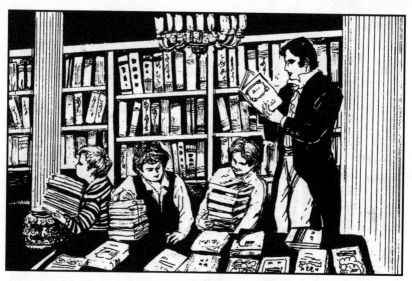

108. 虽然他完全没猜到夫人细密的心思，却看出了她对他的偏爱，而这些书带给他的欢乐远远超过了夫人隐秘的感情带给他的愉悦。书是他的主宰，他眷恋的唯一东西。

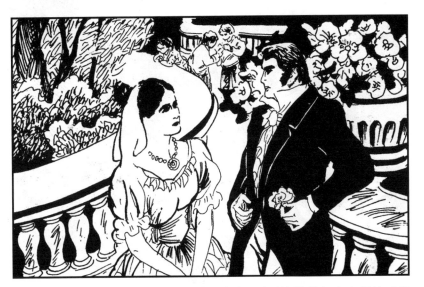

109. 夫人开始尝试寻找孩子以外的话题。而于连单独与夫人相处时却由于找不到话题而备受折磨。他的拘谨使她心旌摇荡，那会说话的黑眼睛掩饰不住他深沉的热情，流露着寻常语言难以表达的微妙情绪。

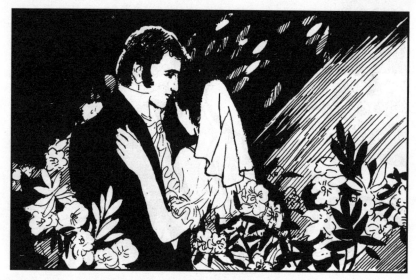

110. 她内心预感到有什么事情正在他俩之间发生着，由于对爱情的无知，她轻松坦然地关切着于连，任由他占据整个心灵，一点也不自责，她坠入情网而不自知。

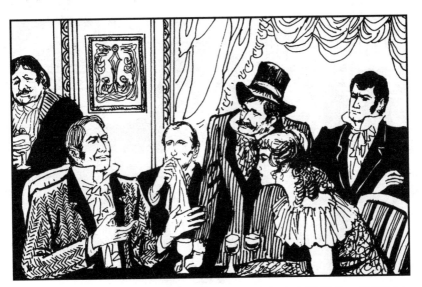

111. 于连的感受正相反。每当有宴会时，市长家高朋满座，他们目中无人，高谈阔论地炫耀着自己的身份。于连屈辱地坐在饭桌末端，无论多虚伪也无法掩饰自己的仇恨。

112. 他问自己："我要爬上去的就是这样一个可耻的高位吗？"他的良心对他的野心是个可怕的障碍：一面梦想跻身上流社会，一面又鄙视上流社会。

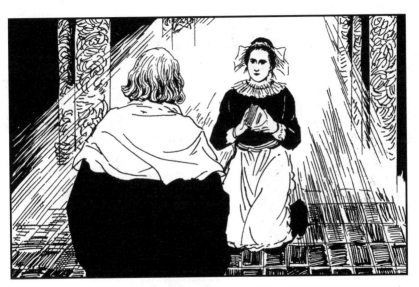

113. 德·瑞那夫人发现婢女爱利莎在追求于连，而于连似乎也乐于与爱利莎说话。这姑娘最近接受了一笔遗产，她在做忏悔时把想嫁给于连的计划告诉了西朗神父。西朗由衷地为于连高兴。

114. 西朗在于连来做忏悔时，希望他接受爱利莎。而于连追求的不是
这种平庸安定的幸福，他以献身宗教为名拒绝了西朗的建议。

115. 西朗劝他说："做神父这条路并不平坦。你不懂阿谀奉承，又不肯剥削穷人，喜怒无常的权贵们你侍候不了，你的个性中蕴涵了太多热情，你眼中世俗欲望的火焰使我恐怖，与其做一个不称职的神父，不如做一个乡镇上的好绅士吧！"

116. 于连激动地跑进了森林。他想："为了西朗我可以牺牲一切，只有他理解我，他看出了我秘密的野心。"可他不愿违心地接受一个自己并不爱慕的女子，他要一步步实现自己向上爬的计划。

117. 德·瑞那夫人感到奇怪，爱利莎得到一笔财产，为什么反而变得更忧伤呢？这一天，她看到爱利莎从教堂回来，两眼泪汪汪的。

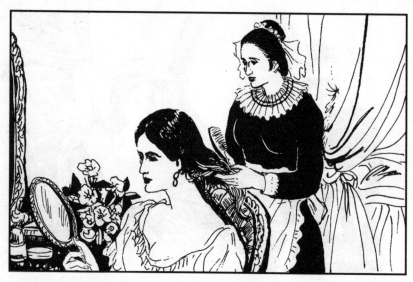

118. 她和女仆交谈起来。爱利莎向夫人吐露了心中的秘密，却没有说于连的态度。

119. 看到爱利莎有了与于连结婚的可能，夫人简直像生了病，她日夜想象着他们婚后清寒而幸福的生活，发疯般的狂想使她真的病倒在床。

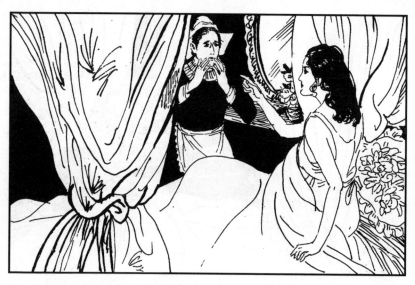

120. 当她从梦中醒来，发现床边哭泣着的爱利莎时，一种突如其来的厌恶驱使她将爱利莎痛骂了一顿。

121. 夫人立刻又对自己的行为后悔，向爱利莎道歉，问她为何伤心。
爱利莎哭着说："于连的父亲不过是个木匠，他自己以前也不过是个锯
木工人，我哪点配不上他？他竟然拒绝一个贞节的少女！"

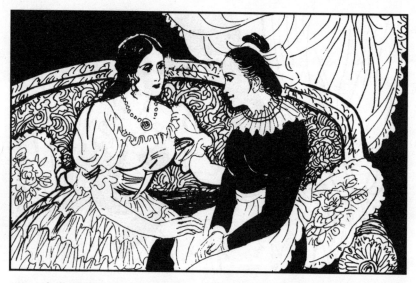

122. 夫人听不见她下面的话了，过度的幸福使她不能思考了。她只知道：于连拒绝了爱利莎！这就够了。她反复询问爱利莎以证实拒绝的确实性，她居然表示愿意劝于连回心转意。

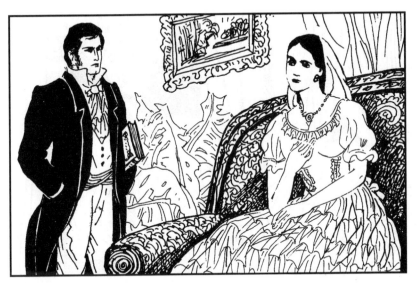

123．第二天吃过中饭后，她怀着愉快的心情为她的情敌辩护，最后，她确信爱利莎的爱情和金钱都不能打动于连，潮流般的柔情充溢了她整个身心。

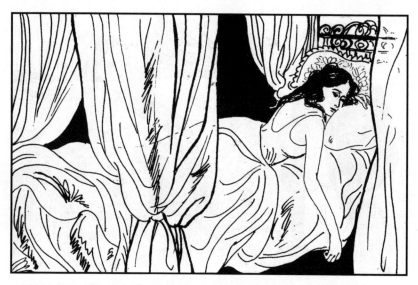

124. 在经历了焦虑不安的相思后，她被突如其来的幸福耗尽了心力，躺在床上沉沉睡去。

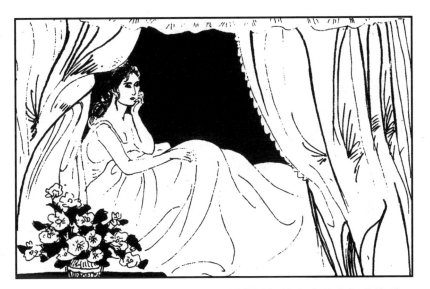

125. 当她醒来时，她惊问自己："爱利莎被拒绝我为什么如此快乐？难道我在恋爱吗？"这个发现使她觉得美妙无比，并没有一丝惭愧与懊悔。

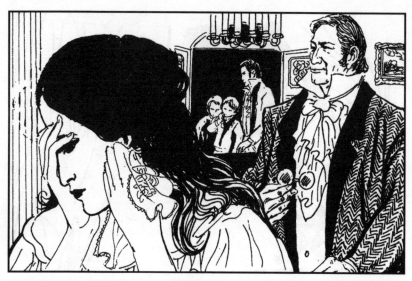

126. 晚餐的钟声响了，夫人和丈夫来到餐厅。当她听见领着孩子们的于连的声音时，脸涨得通红。她丈夫感到奇怪，问是什么原因，她推说头痛得厉害。

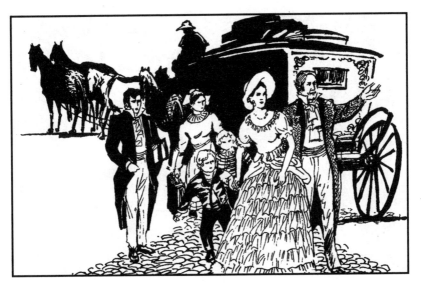

127. 明媚的春天来到了，附庸风雅的德·瑞那先生模仿宫廷习惯，举家搬往维尔吉的别墅。

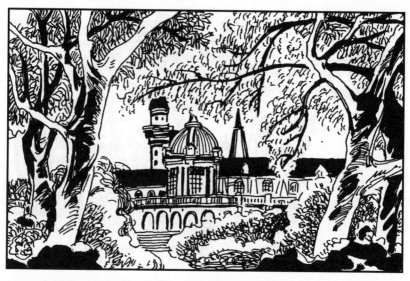

128. 这是个风景优美的乡村，古老的宫殿式别墅有座小巧的塔楼，小花园以一排排的黄杨树作为篱笆。园中弯曲的小径交织纵横，修剪得很整齐的栗树和苹果树林是散步的好场所。

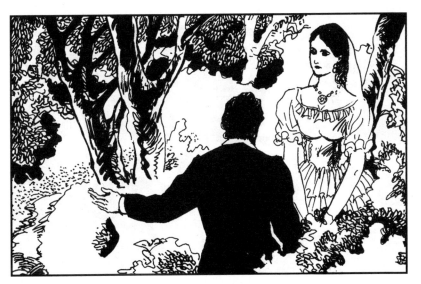

129. 乡村的景致令夫人心旷神怡。到维尔吉的第三天，市长就回城里办公去了。于连建议请工人铺了一条环绕果园直通大胡桃树下的沙石小径，使孩子们可以散步而不被露水打湿脚。

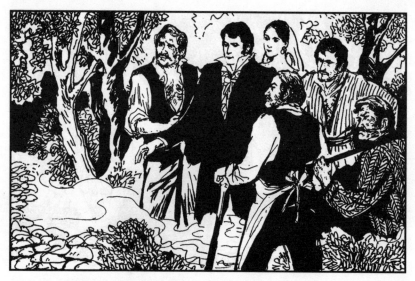

130. 德·瑞那夫人立即付诸实行。她用自己的钱请来了一些工人，整个白天都是兴高采烈地跟于连一起，指导这些工人。

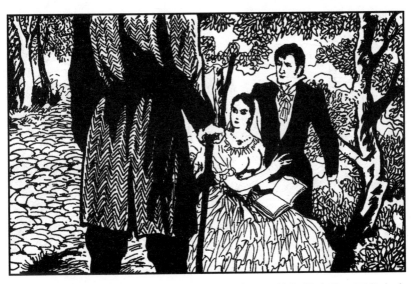

131. 德·瑞那市长从城里回来，发现这条已经修好的小路，不免大吃一惊。而他的到来也使夫人感到吃惊，她似乎已经忘了他的存在。

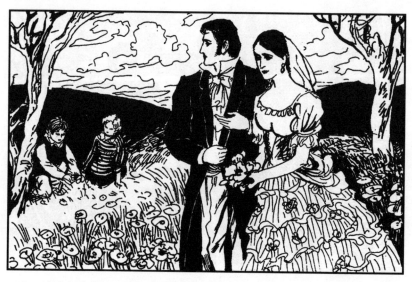

132. 于连不会奉承，但常提些令人愉快的建议。在他的带领下，孩子们和母亲一起散步、赛跑、捕蝴蝶做标本，了解各种昆虫的生活习性。

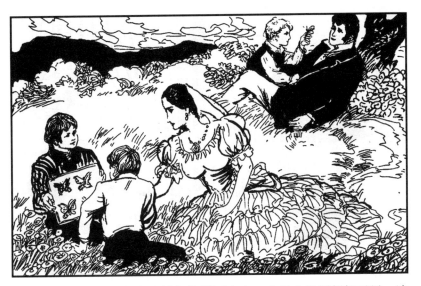

133. 他们还狠心地用大头针把蝴蝶固定在一个很大的纸板框子里，这个纸板框子也是于连做的。夫人和于连之间终于有了一个谈话的话题，过去那种沉默的苦刑他再也没有受到了。

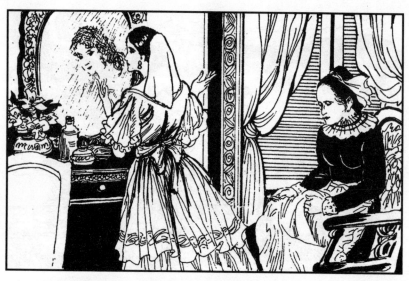

134. 夫人越来越关心自己的打扮，一天要换两三次连衫裙。她不跟孩子们和于连在一起捕蝴蝶的时间，全部用来跟爱利莎一起缝制连衫裙，没有丝毫的杂念。

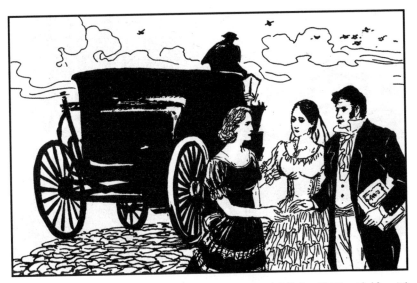

135. 德·瑞那夫人购买刚运来的款式新颖的连衫裙，进了一次城。回来时带来了表姐德尔维尔夫人。

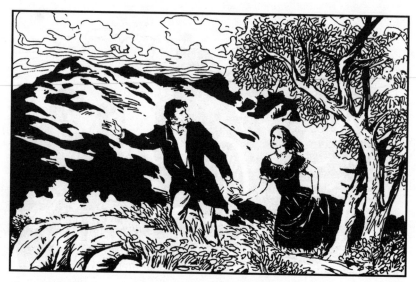

136. 德尔维尔夫人刚到，于连就立刻觉得她是他的朋友，他急忙领她沿着新修的小路，走到路的尽头去看风景。他们站在这悬崖的顶上，欣赏着壮丽的景色。

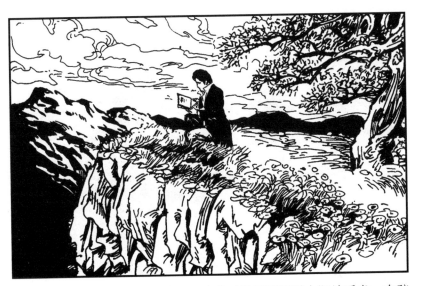

137．德·瑞那先生经常在城里，这种时候于连可以大胆地看书。在孩子们上课的间歇时间里，他带着使他陶醉的书，来到悬崖上。

138. 拿破仑有不少关于女人的议论，每当于连读到这些文字，就不免触动风流浪漫的幻想，男女间的微妙体验，于连还是第一次。

139. 酷暑来临。晚上，他与两位夫人在菩提树那片怡人的树影下乘凉。在深沉的暗影里，于连格外健谈。

140. 一天晚上，他谈得兴高采烈，手无意中触到德·瑞那夫人搭在椅背上的光洁的手臂。那手很快缩了回去，留下一个轻微的令人心颤的接触。他产生了一种迷离恍惚的感觉。

141. 他幻想如果这只手还回到原处，他要紧紧握住。可是夫人的手没再放回椅背上，一种自卑感把他的快乐驱散了，他的柔情消失了，一种向上流社会挑战的热情在他胸中燃烧。

142. 第二天，他再见到德·瑞那夫人时，目光显得很古怪，就像见到一个与之决一死战的敌人。她一见这目光感到心慌意乱，心想：我什么地方惹他生气了呢？

143. 他这一整天，只做了一件事，就是阅读那本充满灵感的书，来让自己的心灵重新获得一次锻炼，来增强勇气，再下决心，无论如何也要让她同意把手留在自己的手中。

144. 黑夜终于来临，于连的心跳得异常激烈，等待着德·瑞那夫人和她的女友散步归来。

145. 那两位夫人一直散步到很晚。最后大家终于坐了下来，德·瑞那夫人坐在于连旁边，德尔维尔夫人挨着她的好朋友。于连一心想着他试图做的事，找不出话来说。谈话变得毫无生气。

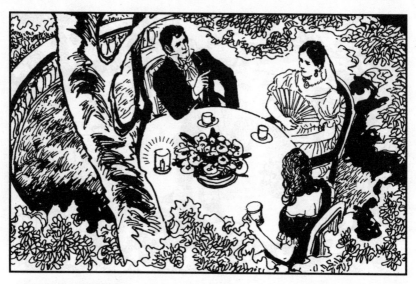

146. 城堡的时钟敲过9点3刻，他还什么都不敢做。于连对自己的怯懦感到气愤，心想：在10点钟敲响的时候，我一定要做到我已想了整整一天的事，否则就回到自己房中去开枪自杀。

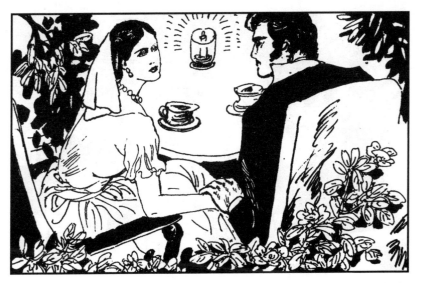

147. 10点的钟声终于敲响了，他不顾一切地伸出手去，一把抓住德·瑞那夫人的手。她几次努力想把手抽回来，但他使足了劲把它紧紧握住。

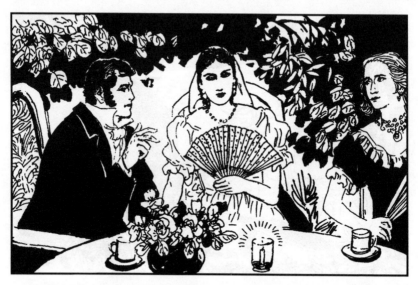

148. 为了不让德尔维尔夫人发觉，他不停地说话，嗓音又响亮又坚定。德·瑞那夫人的嗓音却相反，听上去是那么激动。她的好朋友以为她病了，提议回到屋子里面去。

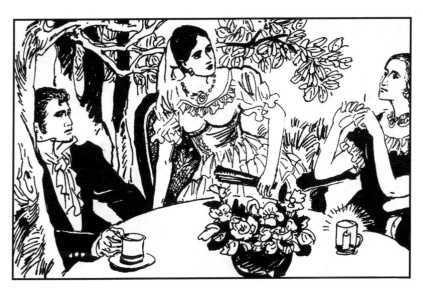

149. 于连感觉到握这只手的时间还太短，不能算是成功，所以使劲握着那只任他握着的手。已经站起来了的德·瑞那夫人无力地说："我确实感到有点不舒服，不过这里空气新鲜，对我有好处。"

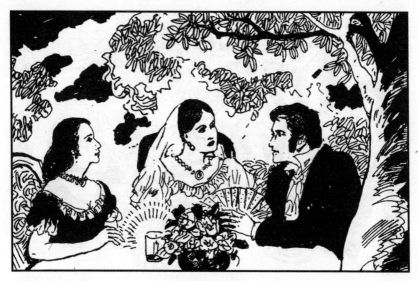

150. 德·瑞那夫人又坐下了。于连感到幸福达到了顶峰。他忘了弄虚作假，滔滔不绝地说话。渐渐地德·瑞那夫人极其自然地把手放在于连手中，连站起来去扶起被风刮倒的花盆后，坐下时又将手交还给他。

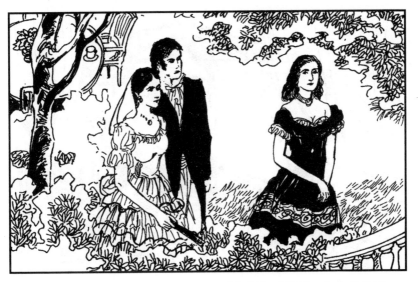

151. 午夜的钟声已经敲过很久了，最后必须离开花园，大家分手了。

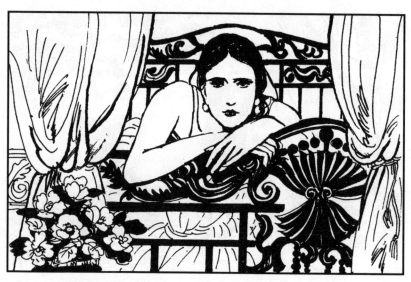

152. 德·瑞那夫人陶醉在爱的幸福中，她是那么无知无识，几乎没有对自己做任何责备。幸福夺走了她的睡眠。

153．于连却睡得很熟。胆怯和自尊心在他心里斗争了整整一天，已经把他折磨得疲惫不堪。

154. 第二天，他5点钟被人叫醒，几乎把德·瑞那夫人忘得干干净净。他只感到自己已经尽到了英勇的职责。他把自己关在房里，怀着一种喜悦的心情，读着他最喜欢读的书。

155．中饭的钟声响了，他下楼到客厅去，准备对德·瑞那夫人说，我爱你！

156. 不料，一到客厅于连看见的是德·瑞那先生那张神色严厉的脸。他两小时前从城里回来，对于连整个一上午不管孩子们感到不满。

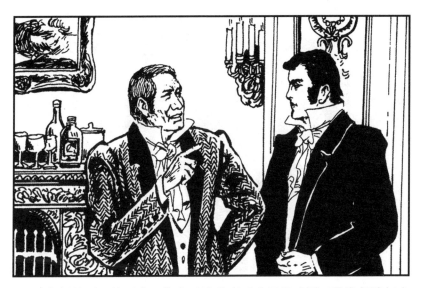

157. 他板着严厉的面孔，指责于连荒废了孩子的功课。他发起脾气来肝火真不小，每一句话都粗鲁尖刻。

158. 这对于飘飘然的于连太意外了，他生硬地质问德·瑞那道："在孩子们获得了显著的进步时，为什么要不公正地对待家庭教师？没有你，我不会饿死，离开你家后我知道该往哪儿走。"

159. 他勇敢的态度使德·瑞那怀疑他另有高就，他好像已经看见于连在哇列诺家安顿下来。他结结巴巴地说："你这样三心二意，真让人生气。"

160. 为了留住于连，他经过痛苦的算计，答应把薪金从每月36法郎增加到了50法郎。他的可怜心机使于连发笑："哼！这就是这个卑鄙的家伙的道歉方式。"他用轻蔑代替了愤怒。

161．看到他们在争执，夫人差点哭了起来。饭后散步时，她带着歉意以一种含情的姿态紧偎着他的手臂。

162. 这使他大感厌恶，猛地把她的手甩开。这种无礼举动使夫人眼中充满了委屈的泪花。德尔维尔夫人见了，急忙说："于连先生，求求您克制一下，请您想想，我们谁没有一个发脾气的时候。"

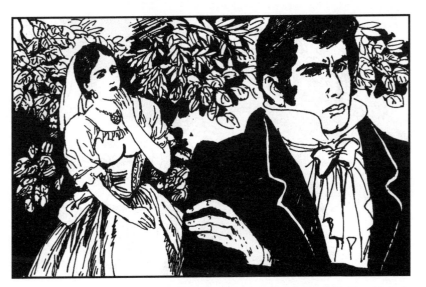

163．他眼中射出寒光，夫人在他的眼神里读出了复仇的欲望，她大吃一惊，想起了大革命时期的革命领袖，他们遭受的屈辱造成了他们后来激烈的复仇行为。

164. "您那个于连很凶暴，他叫我害怕。"德尔维尔夫人悄声对好朋友说。她认为他有理由生气，为了孩子的进步，于连该受奖赏而不是斥责。她有生以来第一次站在了丈夫的对立面。

165．入夜了，于连照例走进花园，坐在夫人身边。德·瑞那高谈政治和官场的倾轧。于连憎恶地想："他看不起我，我要报复他，当着他的面，我要占有他女人的手。"

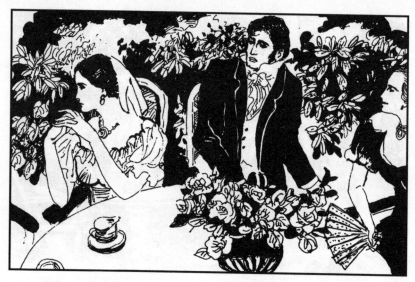

166. 他一心想着征服的对象。菩提树下的浓荫不是情场，而是决斗场；驱使着他的不是爱情，而是荣誉。他把椅子挪近德·瑞那夫人的椅子。黑暗掩盖了所有的动作。

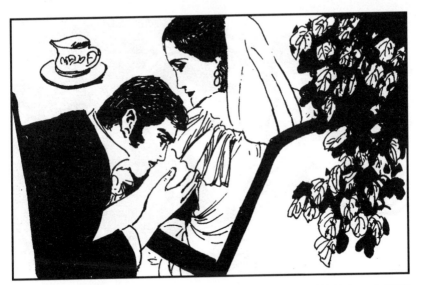

167. 他大胆地把手放到离那条光裸着的漂亮胳膊很近的地方，心情慌乱地把脸颊靠近这条胳膊，大胆地把嘴唇贴在上面。

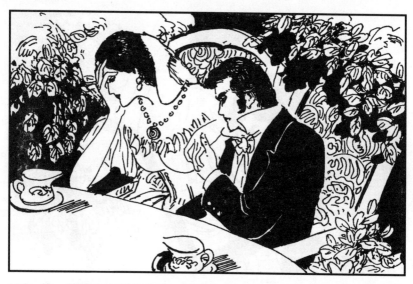

168. 德·瑞那夫人浑身哆嗦，她的丈夫相隔只有4步远。她赶快把手给了于连，同时把他略微推开一点。

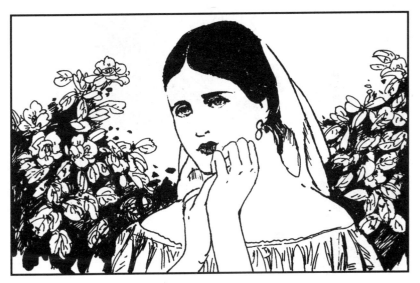

169．这个被爱情催熟的妇人比以前幸福多了，却没有以前快乐了。对于情感，她不再无知，多了许多情思和烦恼。她想："我是个已婚的妇人，却又在恋爱，这种痴情我从未给过我的丈夫。"

170. 这颗纯洁的心灵被贞洁观折磨着，忽而担心于连不再爱她，忽而心里又涌上罪恶感。而且罪恶感一放松，她又梦想与于连幸福地共同生活。一见到于连或听见他的声音，她的心就充满疯狂的爱恋，不容许她有任何疑虑。

171. 有一个深沉的叹息发自她内心深处："于连来以前，我并没有真正地生活过呀！他只是个未成年的孩子，对他的情感应该无损于我的丈夫，毕竟我并没有窃取我丈夫的任何东西给于连呀！"

172. 可是，"通奸"这个观念玷污了她对爱情的憧憬，使她在极度痛苦与极度幸福之间挣扎不休。这个毫无经验的女人竟想向丈夫坦白，请求宽恕。最后，她下决心冷却与于连的感情。

173. 于连高兴地想："一天中取得了两个胜利：握了夫人的手，还加了薪。"拿破仑的彻底作风启示他乘胜进军，彻底捣碎德·瑞那的骄傲。他想："他说我怠慢功课，我偏要请3天假去看富凯。他不同意，我就辞职。"

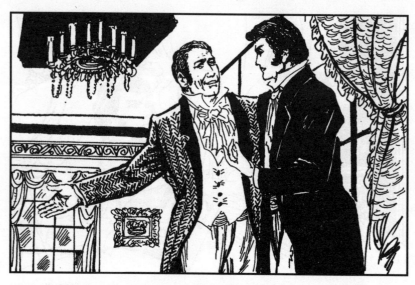

174. 非常意外，德·瑞那宽宏大量地准了于连的假。

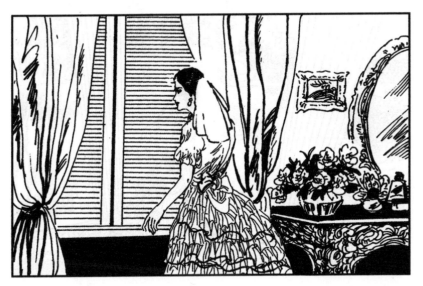

175．第二天早上，他在花园等着夫人。在二楼一扇百叶窗后，夫人已偷看了他很久。

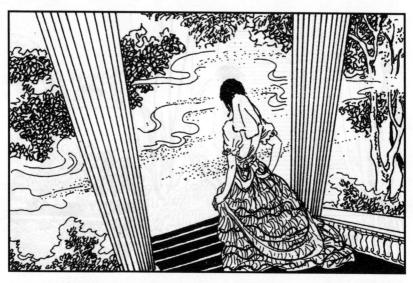

176．最后她还是忍不住来到了花园。早晨的清新空气增添了她动人的姿色，于连特别醉心于自己热吻过的娇美的手臂。他多么爱这个羞涩动人的美人儿和她崇高的心灵。

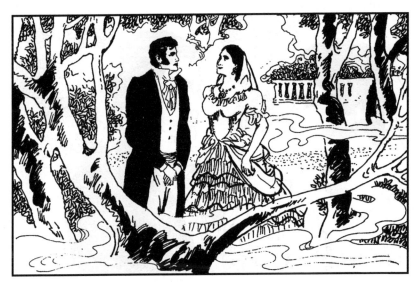

177. 于连急忙朝她走过去。可是，内心的矛盾破坏了她脸上的平和，那拒人于千里之外的冰冷表情似乎明显地显示出高贵的身份，提醒着他们之间的差别。

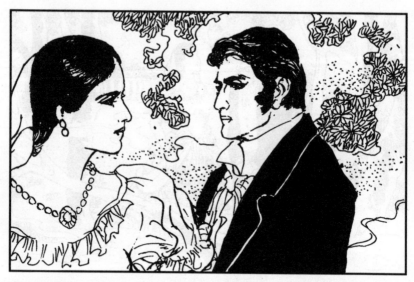

178. 他唇边的微笑消失得无影无踪，他悔恨自己因她的柔情而动摇了对权贵的憎恨。他自语道："我真蠢，我该恨这些人到底。我贫穷的是金钱不是灵魂，他们用一点可怜的柔情别想接近我高贵的心灵。"

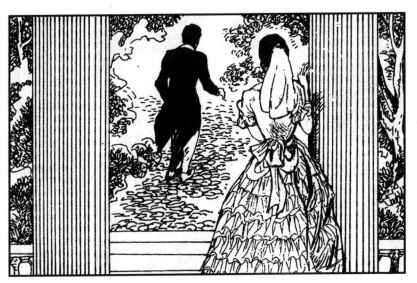

179．这一切情绪在他脸上迅速掠过，他的表情生动地变化着。他优越而冷酷的表情吓坏了夫人，他不屑地鞠了一躬，没有道别就迅速离去了。她被他目光中那阴郁的高傲表情吓呆了。

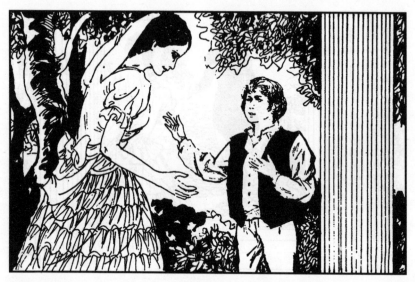

180. 这时她的大儿子阿道夫从园子深处跑来说道："放假了，于连先生旅行去了。"夫人的心碎了，她认为丈夫得罪了于连，旅行不过是借口，他走了，一切全完了。要知后事如何，请看下集。